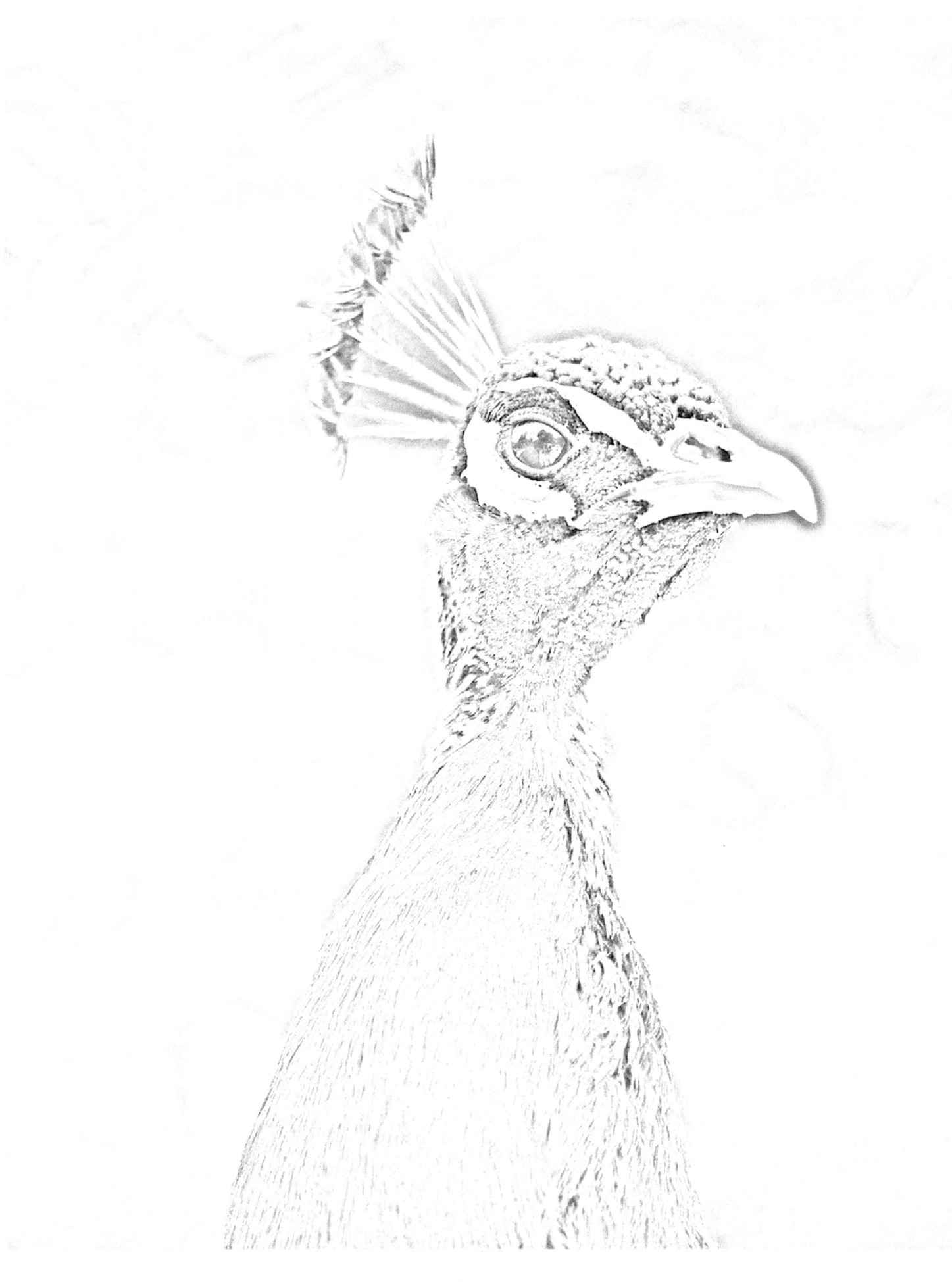

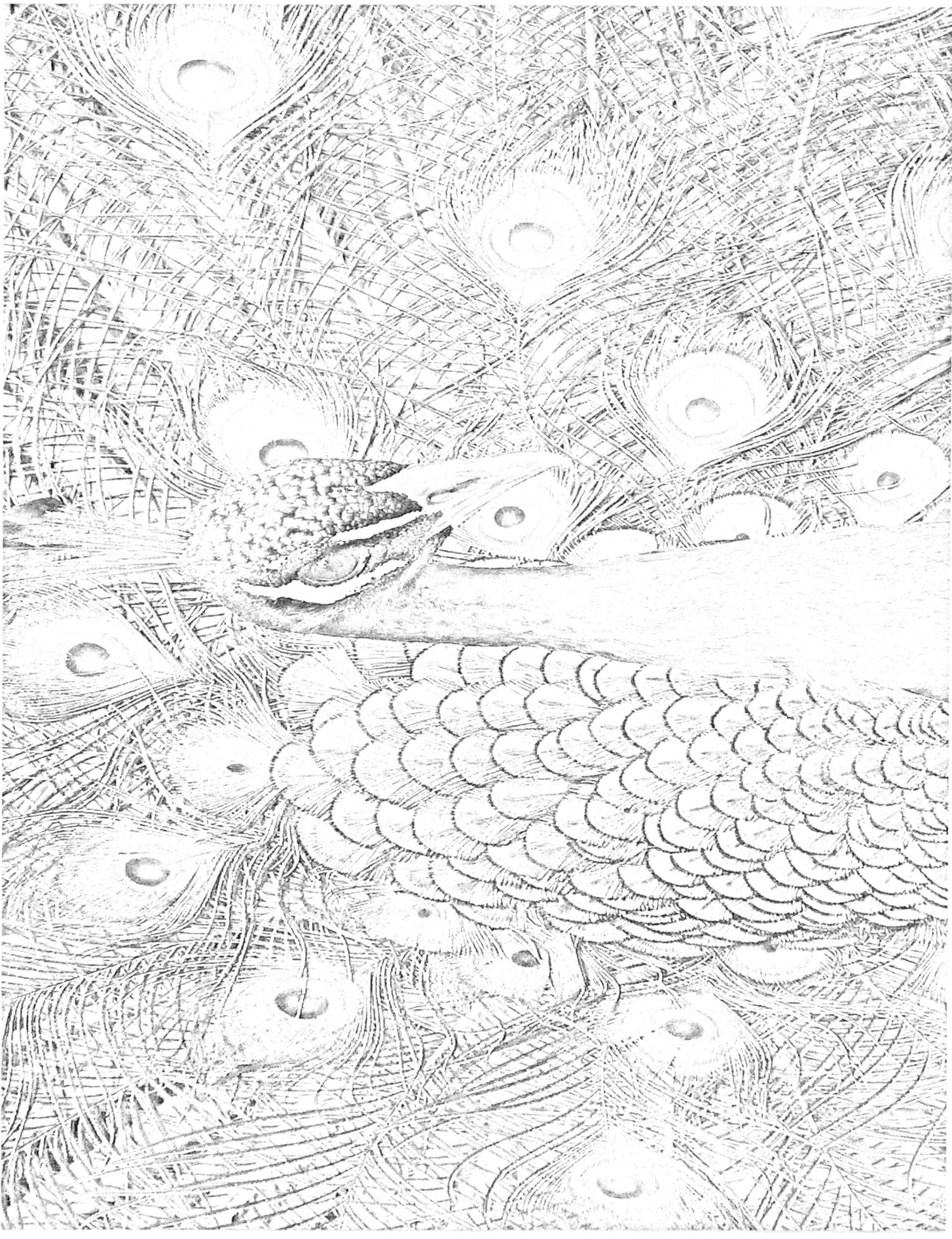

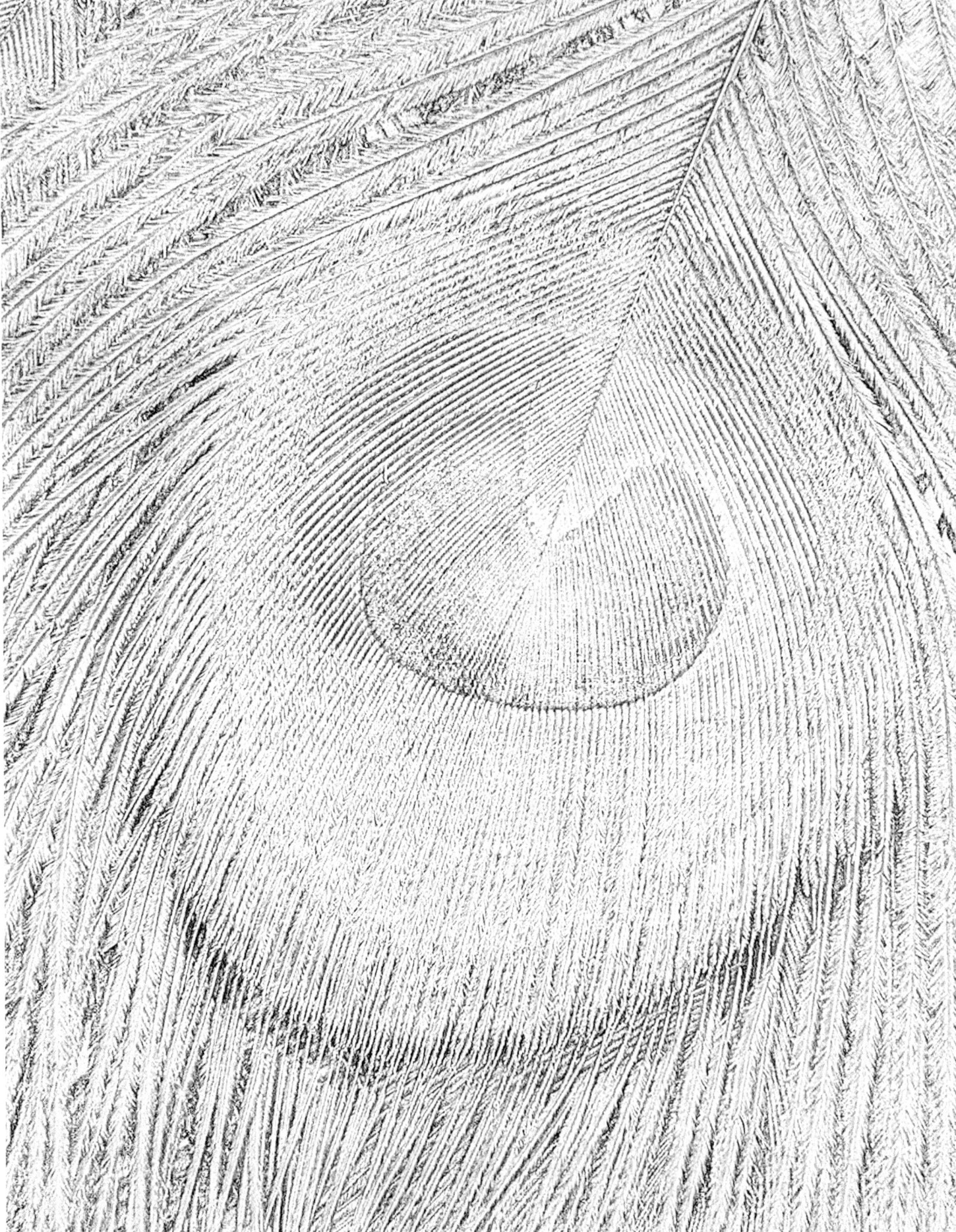

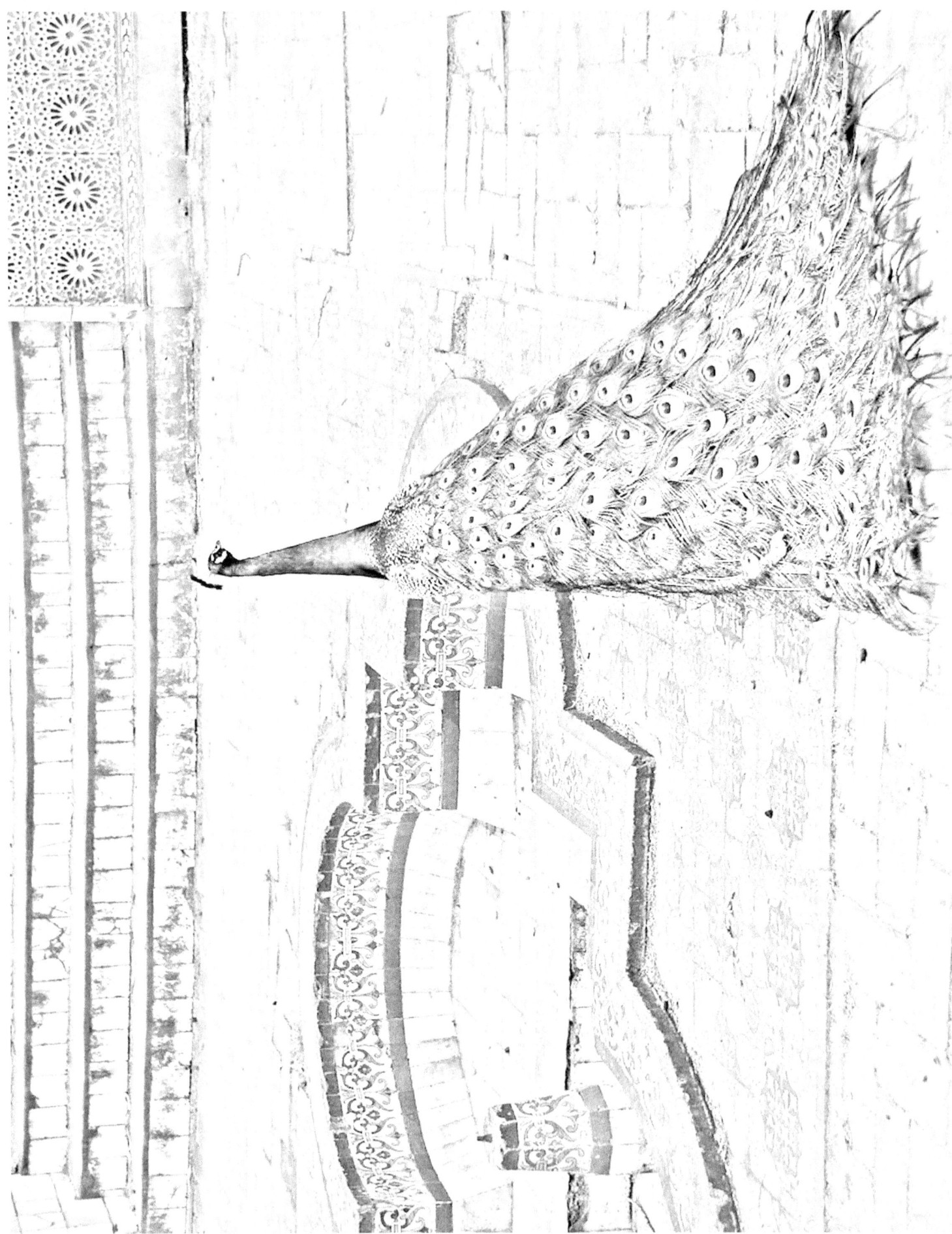

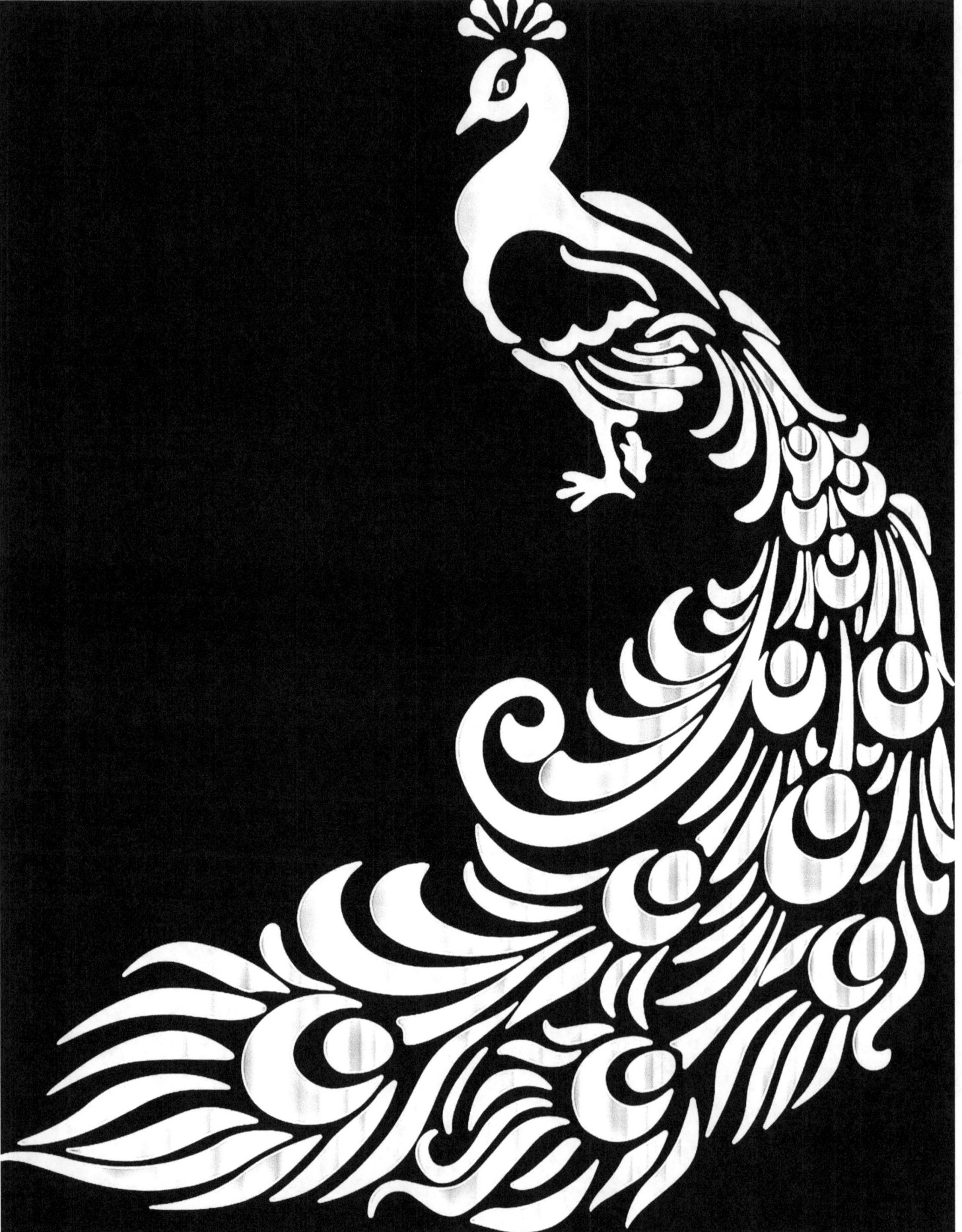

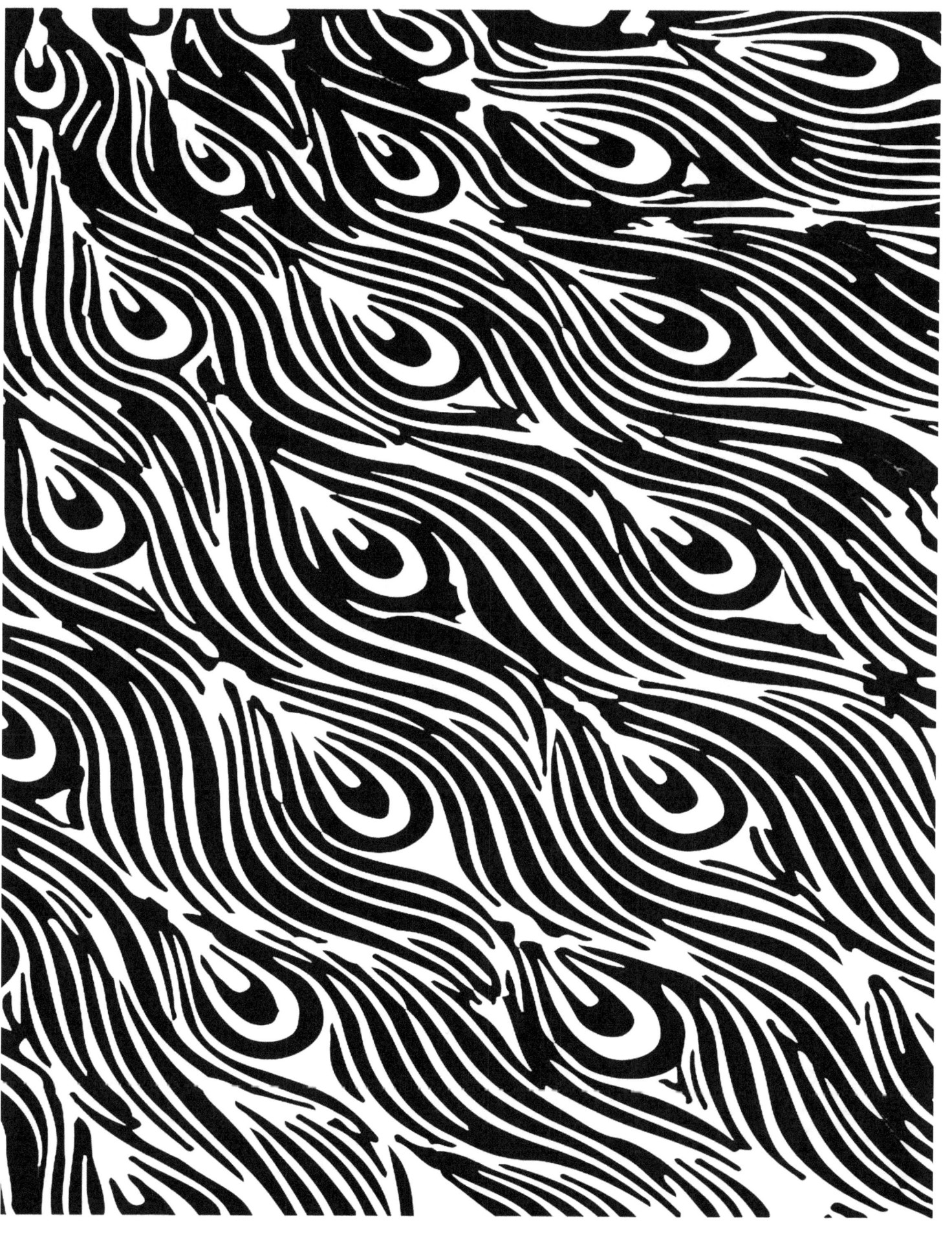

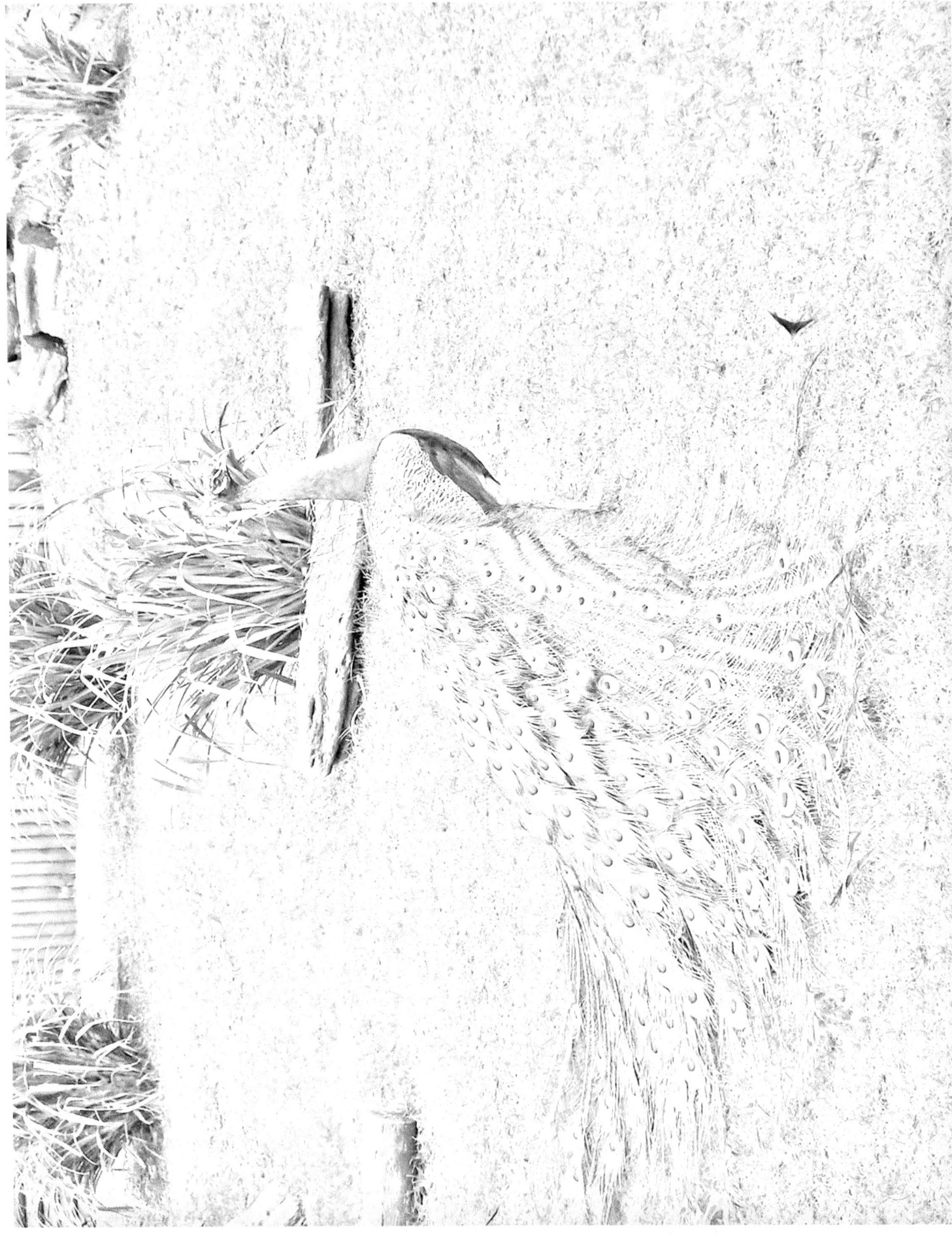

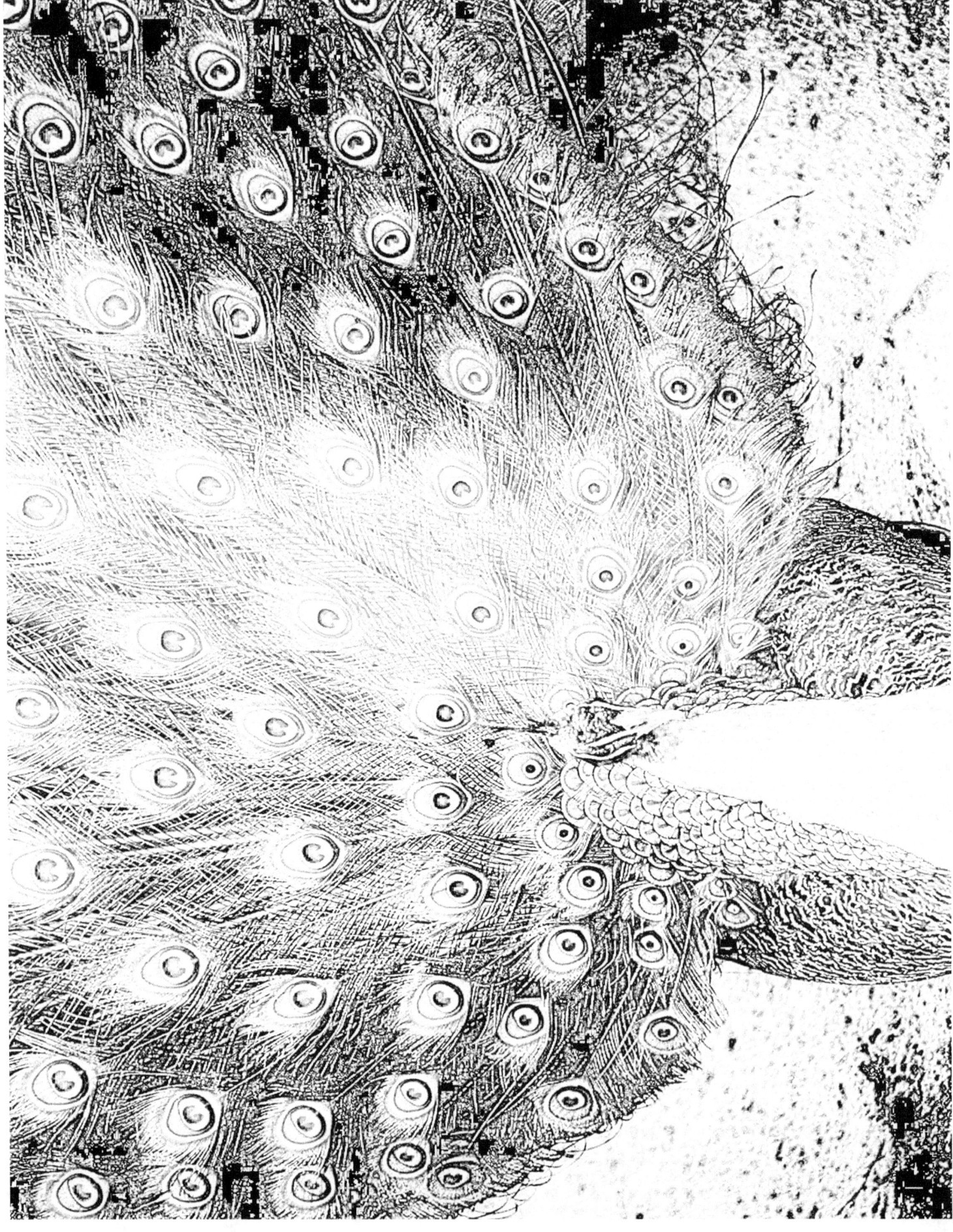

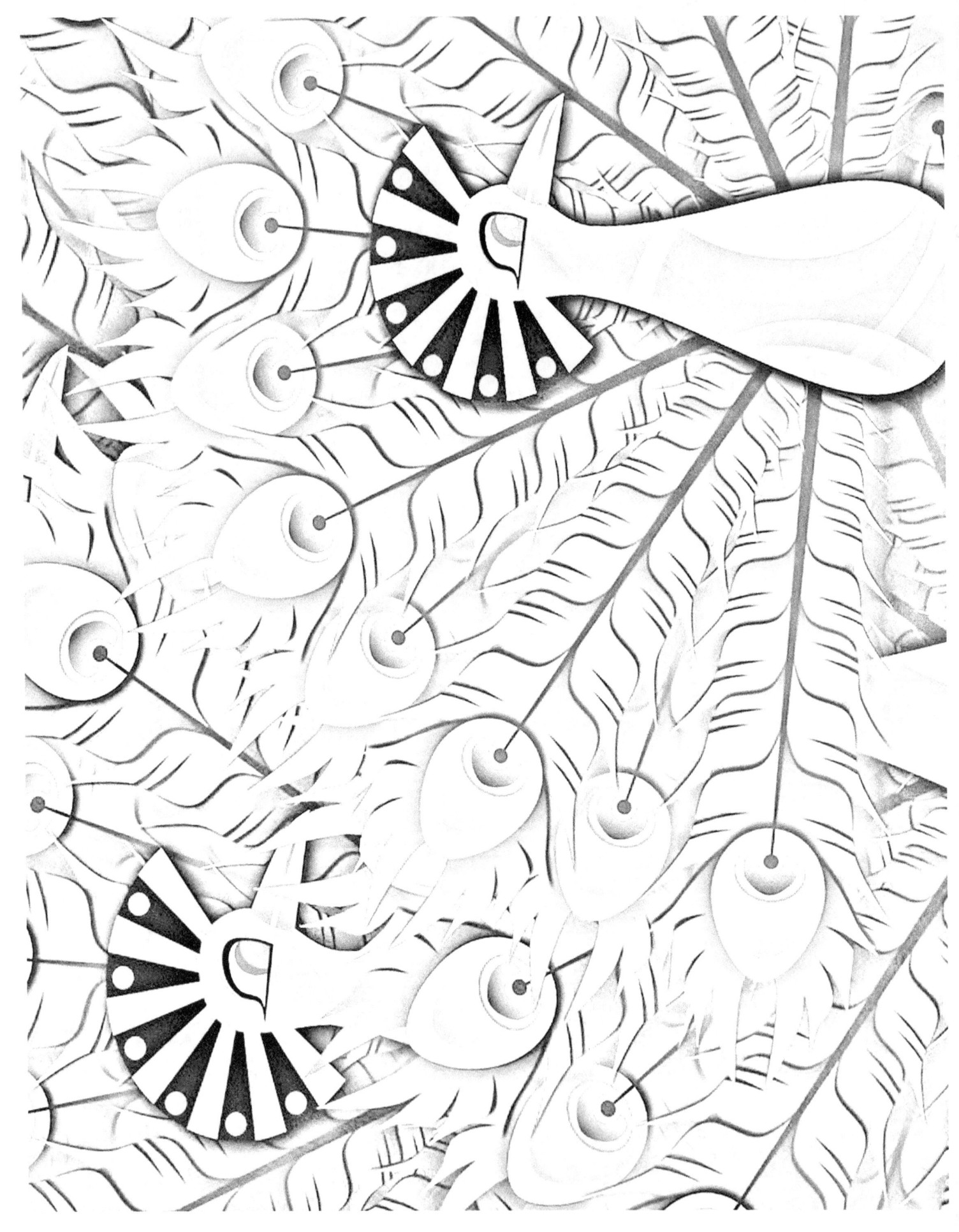

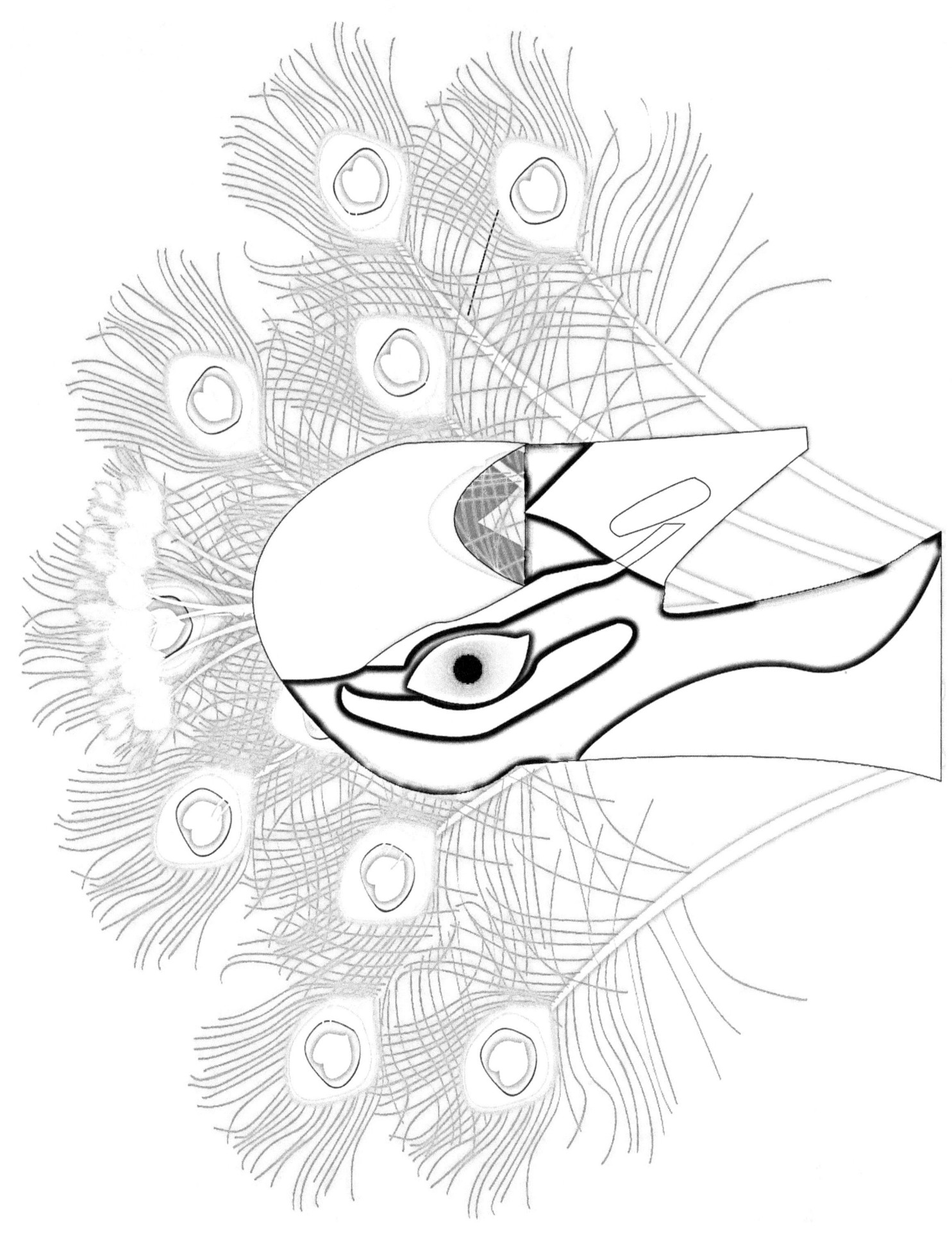

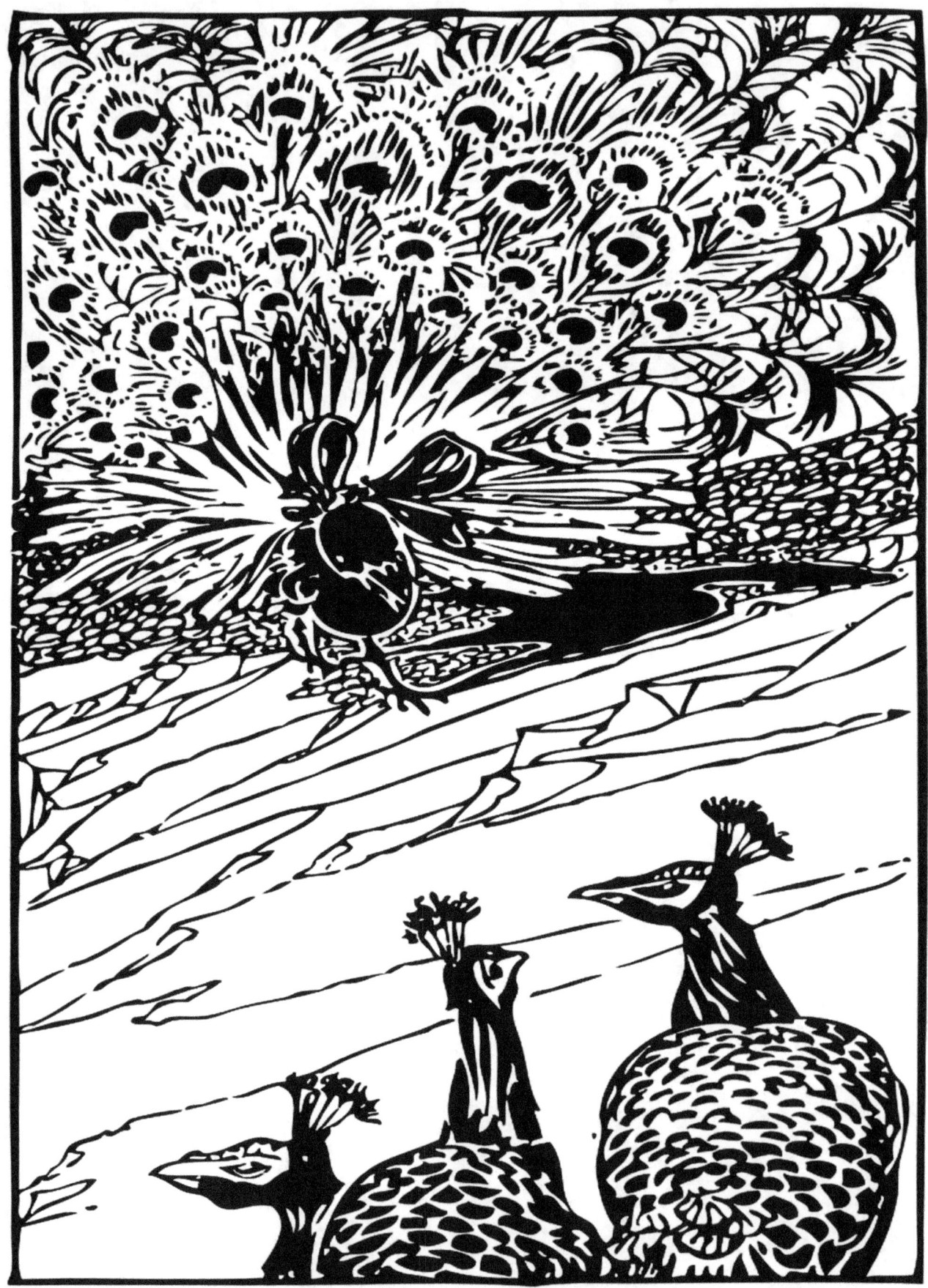

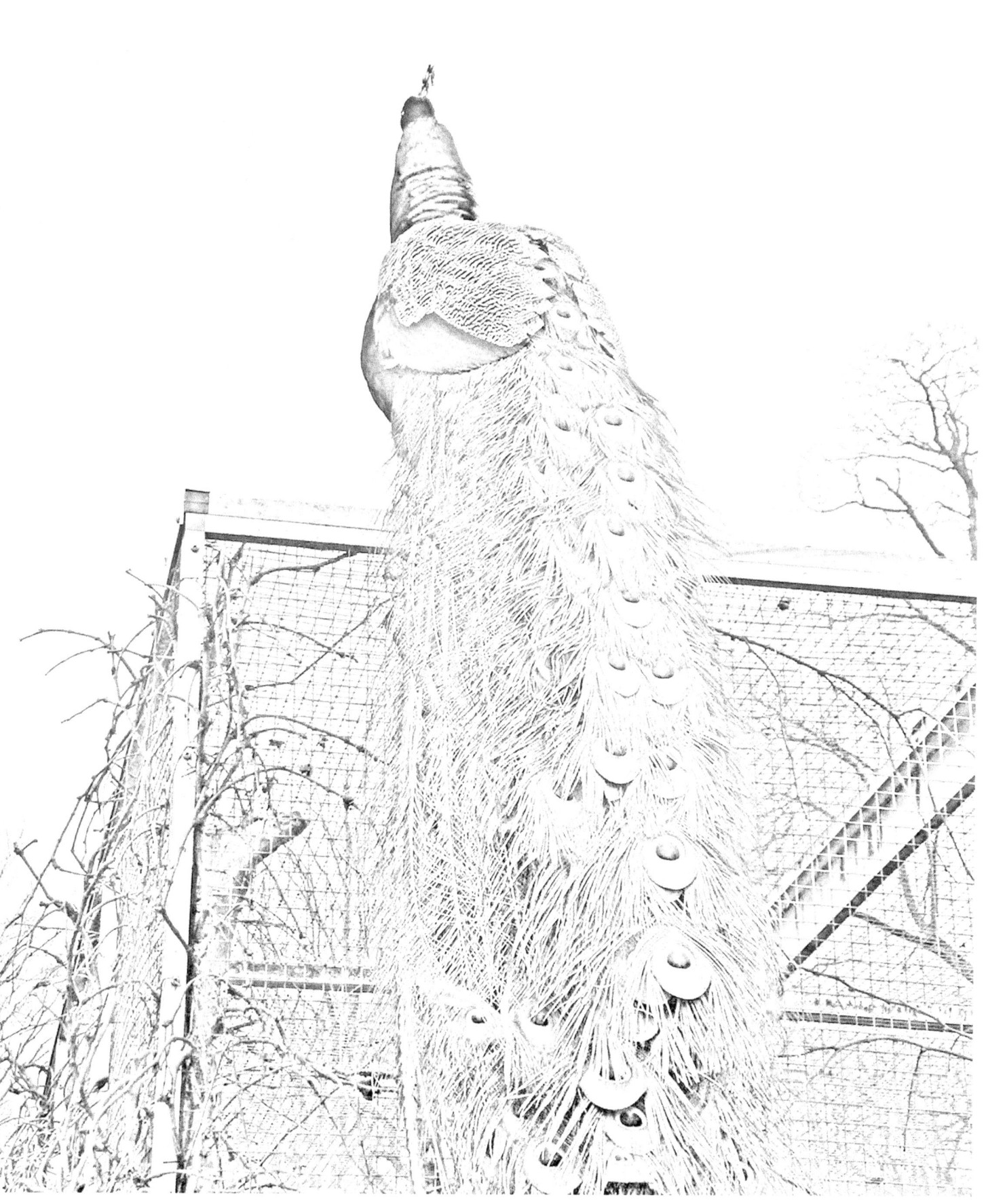

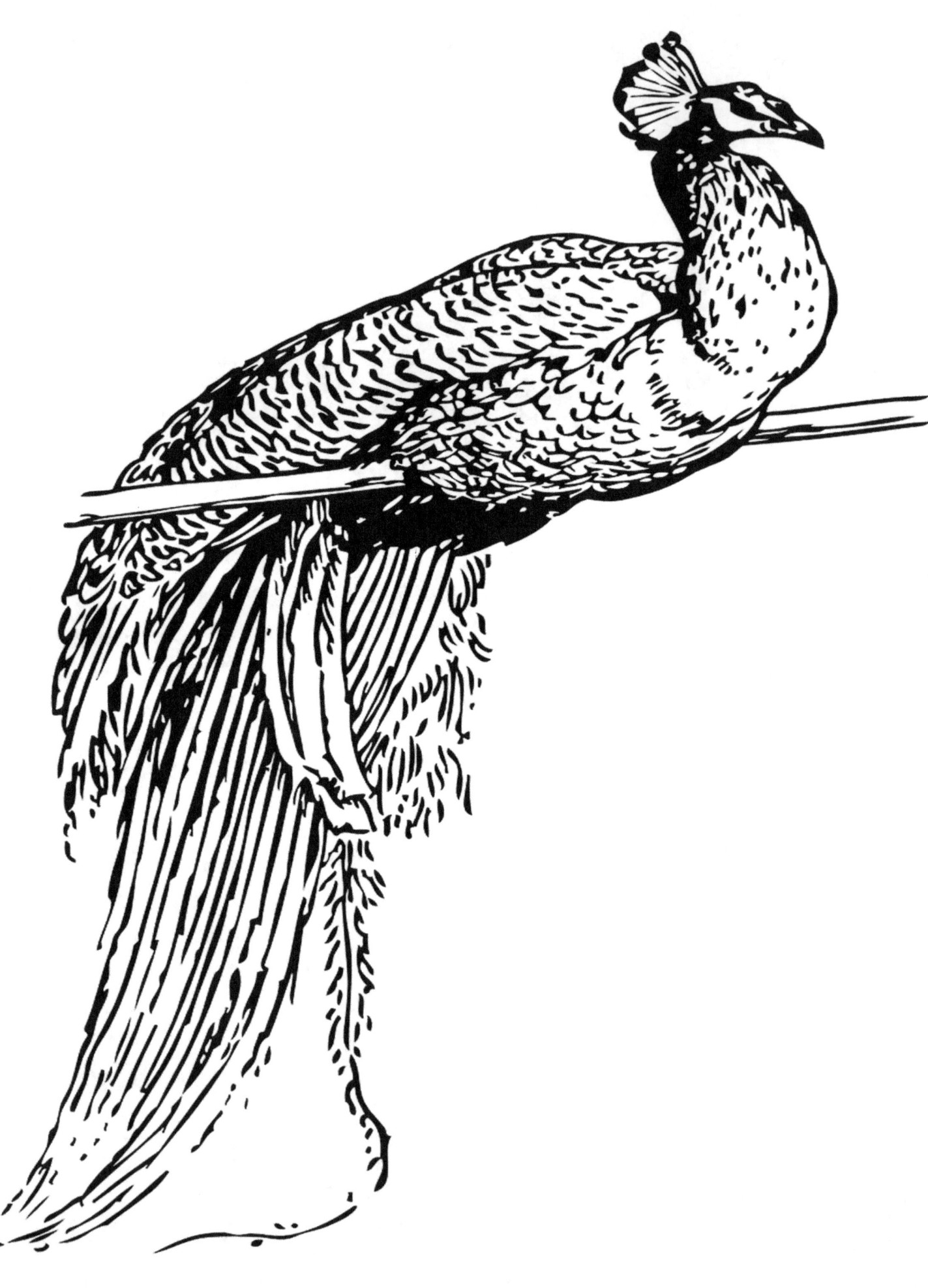